中国历代绘画图典

菊 花

郭泰 张斌 编

U0107170

长江出版传媒 湖北美术出版社

目录

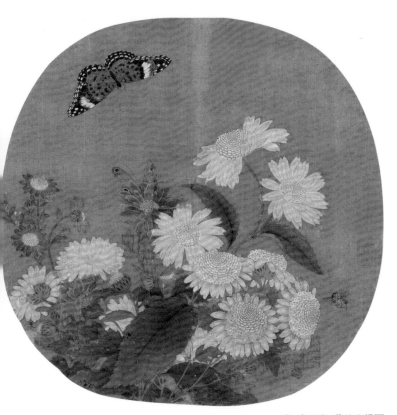

宋 朱绍宗 菊丛飞蝶图

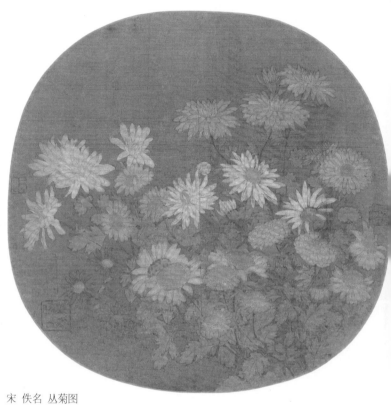

宋 佚名 丛菊图

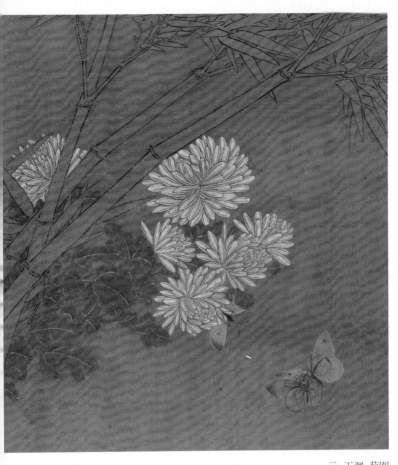

元 王渊 菊图

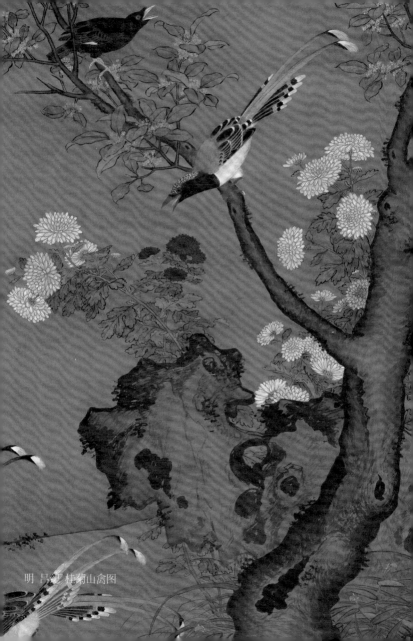

明 吕纪 桂菊山禽图

何處秋風年年鎖
莊農味意為誰啼

明 項圣谟 花卉图册

5

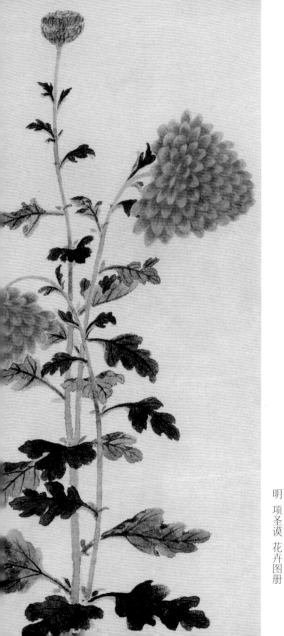

明　项圣谟　花卉图册

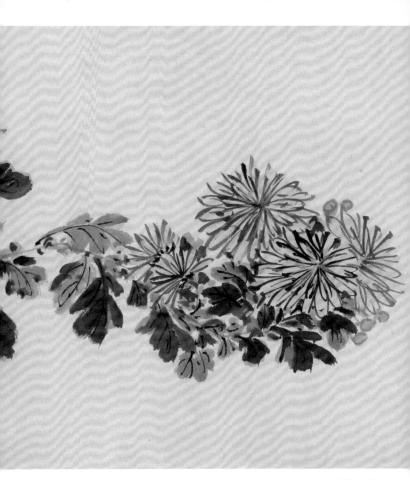

明 周之冕 百卉图

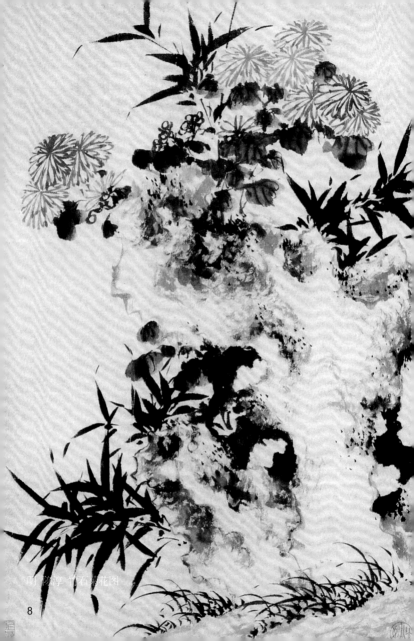

明 陈淳 竹石菊花图

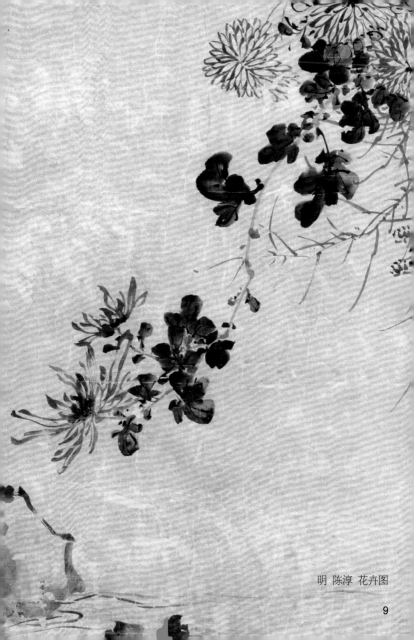

明　陈淳　花卉图

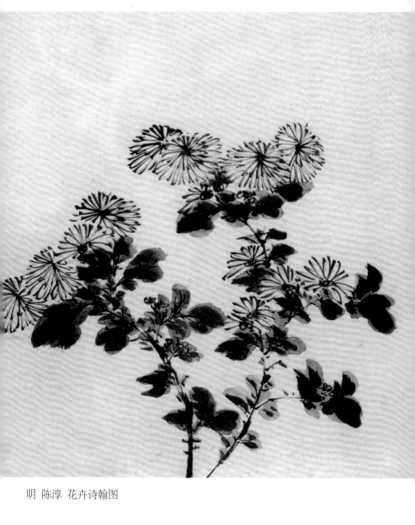

明 陈淳 花卉诗翰图

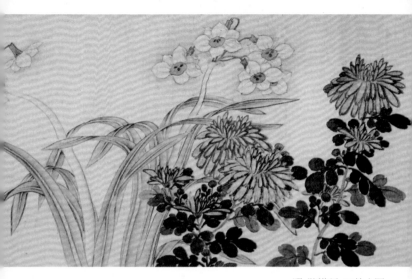

明 陈洪绶 三处士图

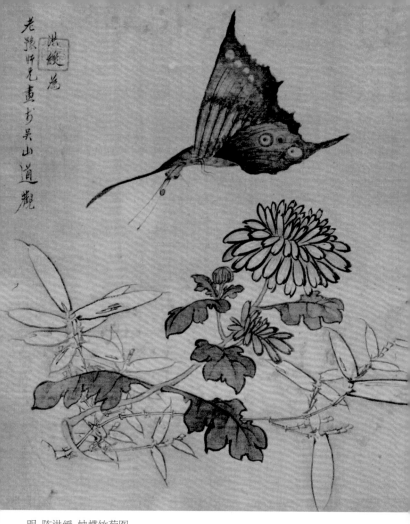

明 陈洪绶 蛱蝶竹菊图

12

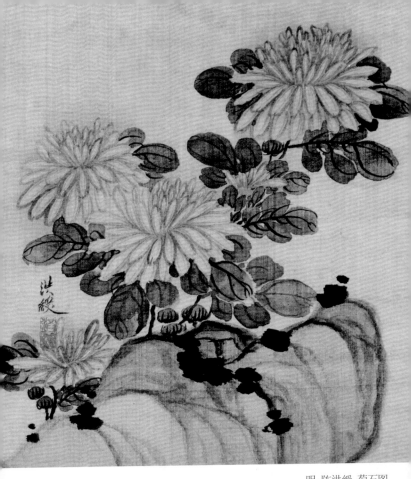

明 陈洪绶 菊石图

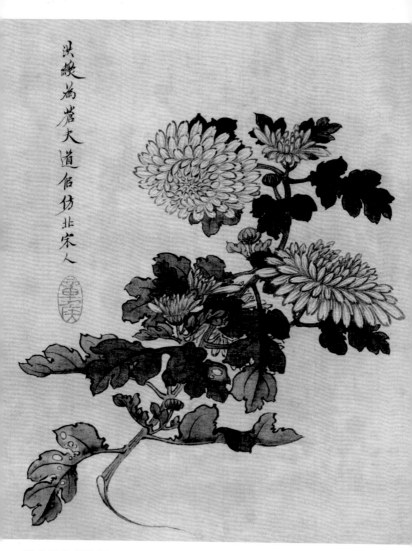

明 陈洪绶 折枝菊图

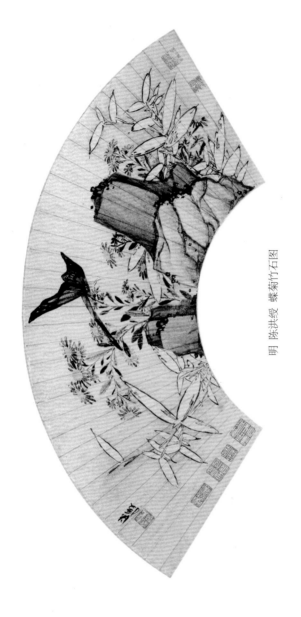

明 陈洪绶 蝶菊竹石图

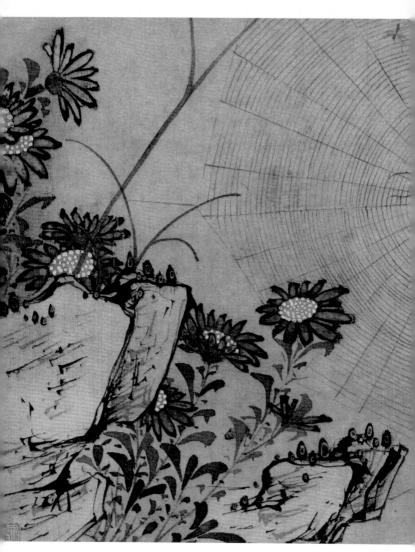

明 陈洪绶 蓝菊蜘蛛图

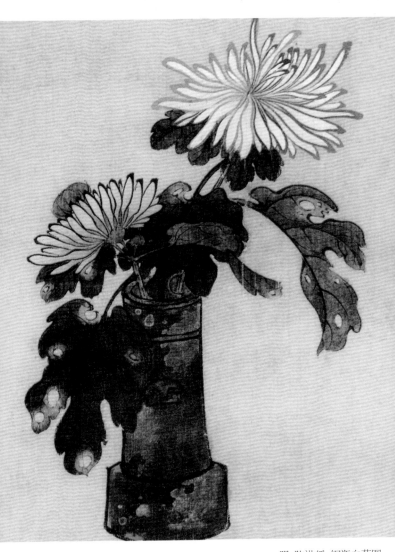

明 陈洪绶 铜瓶白菊图

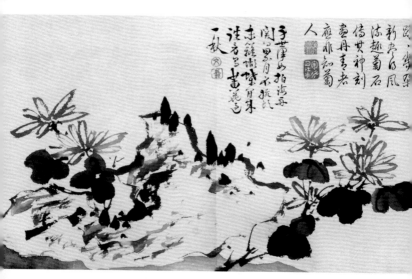

明 徐渭 泼墨十二段图

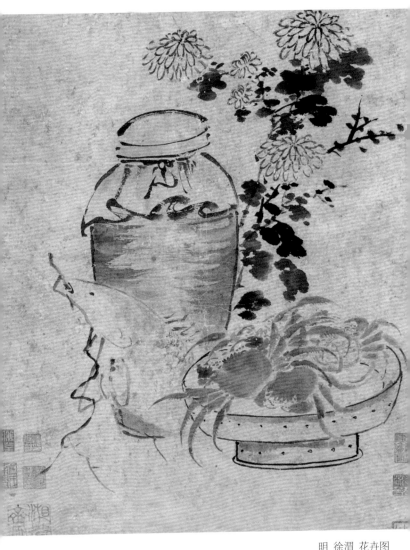

明 徐渭 花卉图

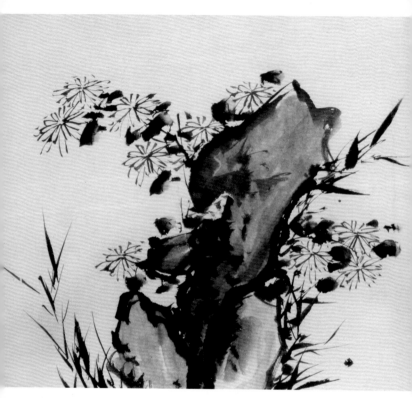

明 徐渭 墨花九段图

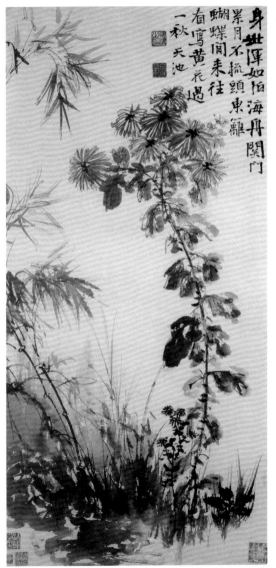

身世渾如伯海舟關門
累月不梳頭東籬
蝴蝶間來往
有寫黃花過
一秋 天池

明　徐渭　菊竹图

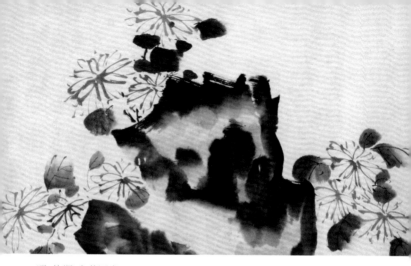

明 徐渭 杂花图卷

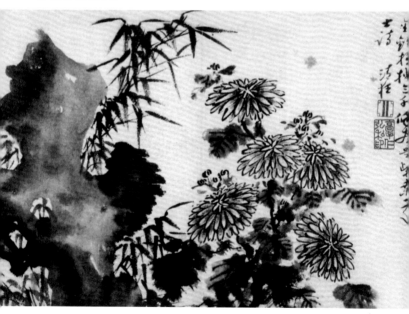

明 郭诩 杂画册

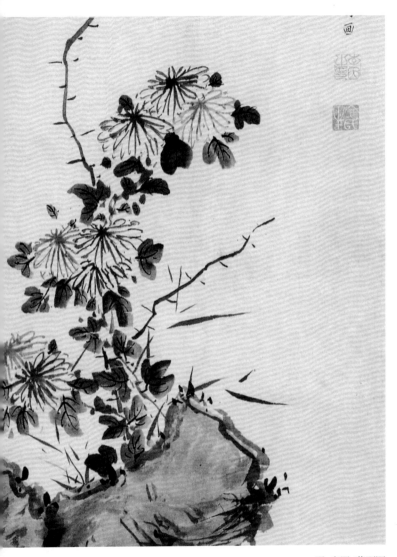

明 李因 菊石图

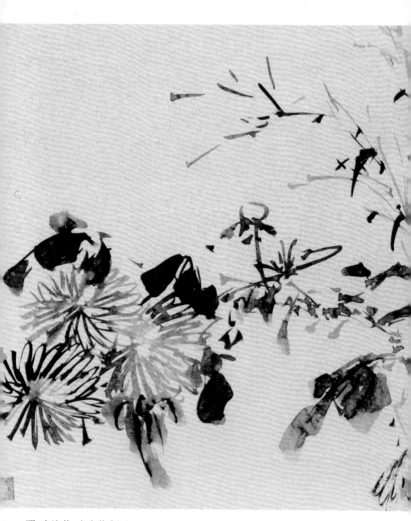

明 李流芳 山水花卉图

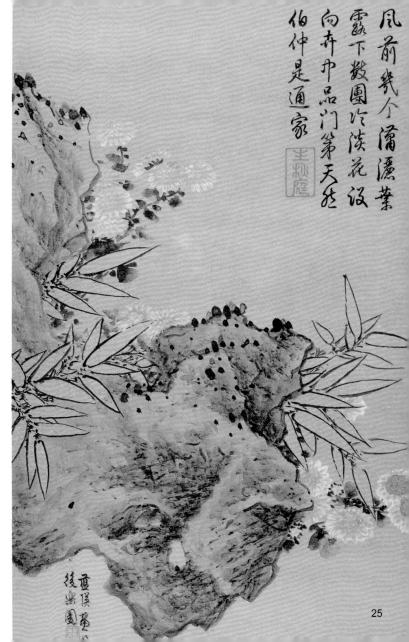

風前幾个瀟灑葉
露下數團冷淡花
故向卉巾品门第天然
伯仲是通家

王秋庭

25

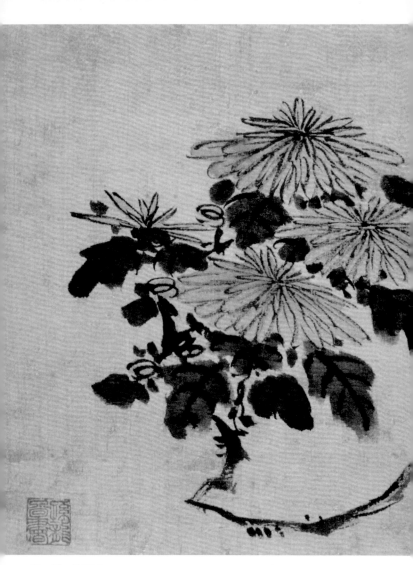

明 孙隆 菊花图

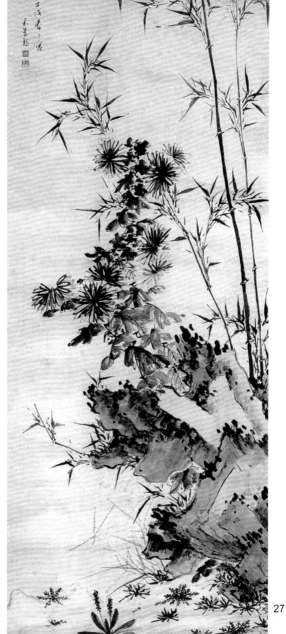

明　米万钟　菊竹图

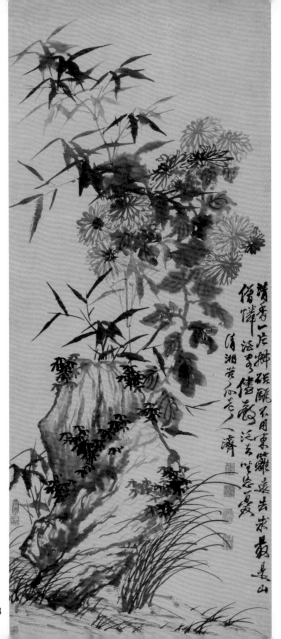

清秀一点㸃粼粼不月东

僧怜涩马傩藏泛去唯送

清湘苦瓜老人 濤

清 石涛 竹菊秀石图

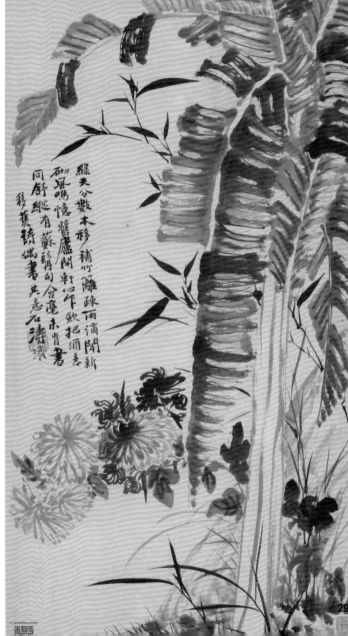

綠天分數本移補竹籬疎雨滴開新
研風鳴憶龍盧開軒心午歛把酒言
同餘縱有蘇齡句食竈未肯書
移襄詩偶書其意石濤濟

清　石涛　蕉菊轴

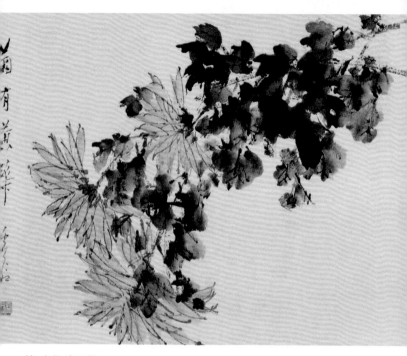

清 虚谷 杂画册

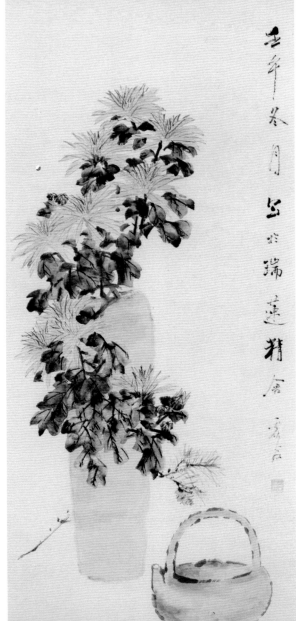

清 虚谷 瓶菊图

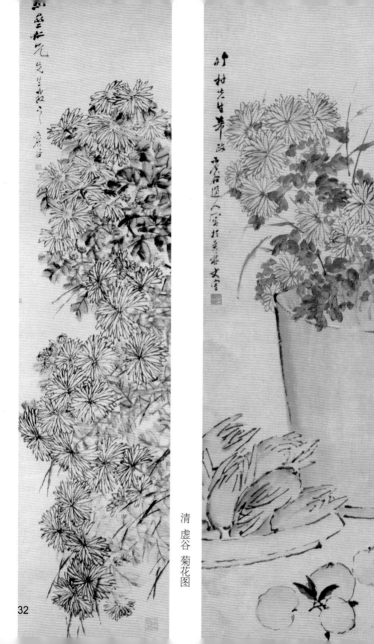

清 虚谷 菊花图

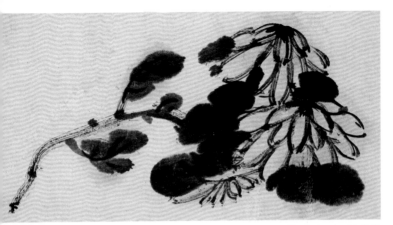

清 朱耷 书画合装册

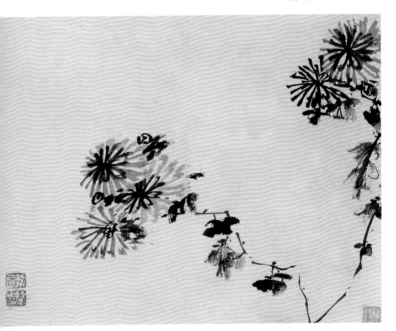

清 朱耷 菊花图

33

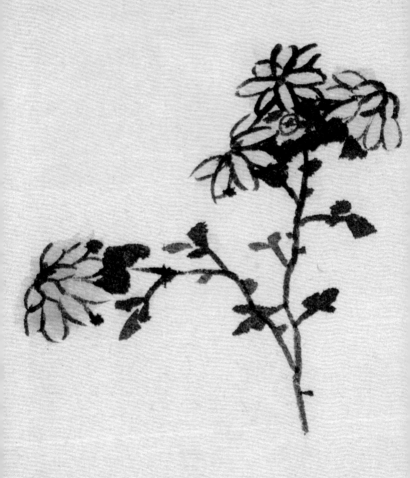

清 朱耷 花果图册

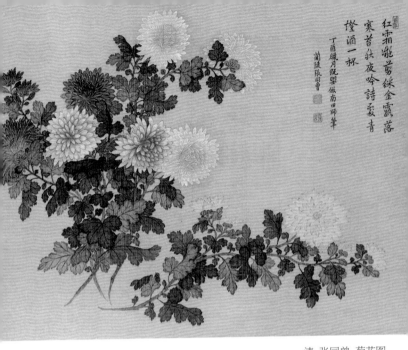

紅霜瀧剪綵金霞落
寒苦狄夜吟詩羨青
橙酒一杯
丁酉颯月既望倣南田師筆
蘭陵張同曾

清 张同曾 菊花图

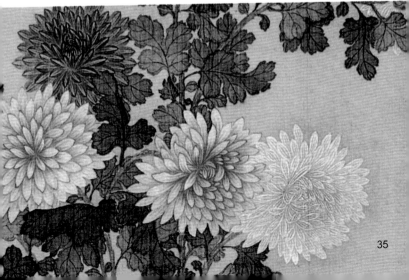

35

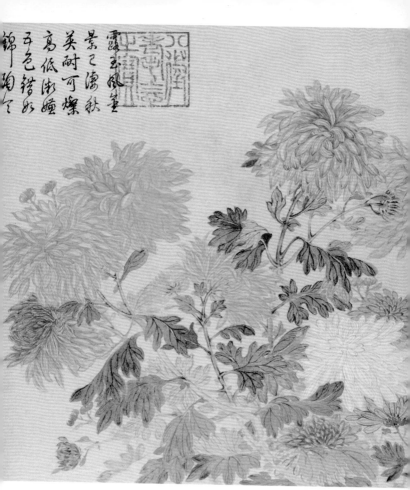

露疑玉風華
景己澄秋
英耐可爛
高低澎湃
五色錯如
錦陶

清 恽寿平 山水花鸟图册

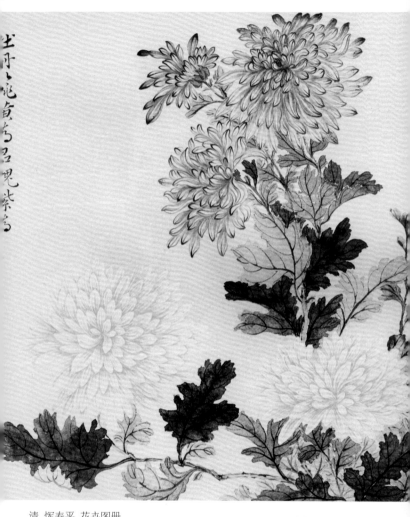

清 恽寿平 花卉图册

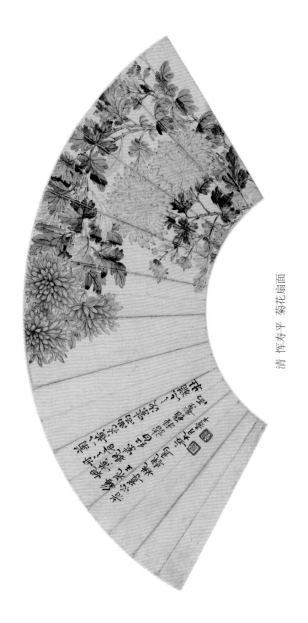

清 恽寿平 菊花扇面

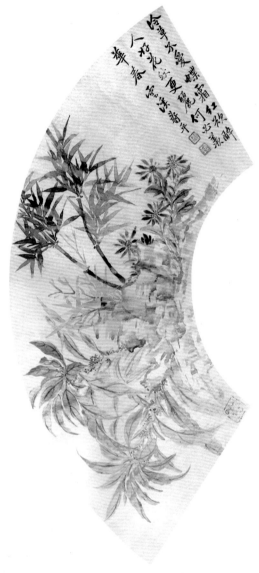

清 恽寿平 花卉图册

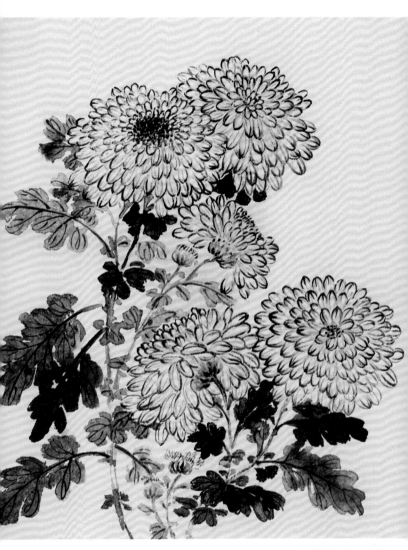

清 恽寿平 花卉图册

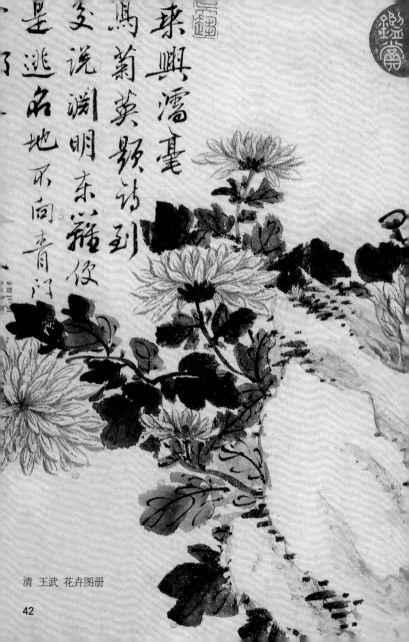

来兴濡毫

为菊英题诗到

爱说渊明东篱后

是逃名地不向青门

清 王武 花卉图册

42

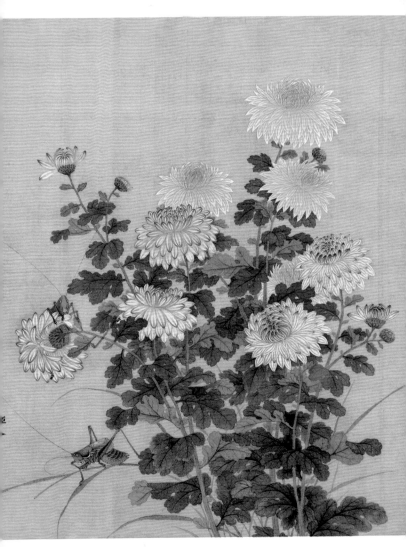

清 余穉 花鸟图册

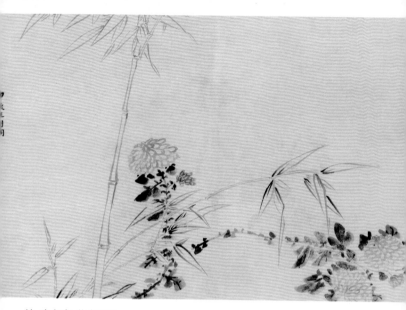

清 李方膺 花卉图册

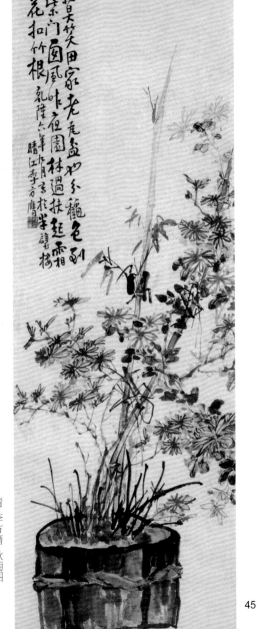

莫笑天田家老圃盆如今稚色到柴门园风昨夜在园林遍扶起雨相花扣竹根

乾隆六年九月写于半掸楼
晴江李方膺

清 李方膺 秋菊图

45

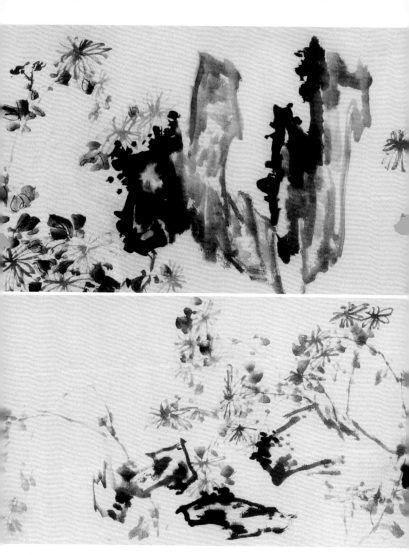

清 李方膺 菊石卷

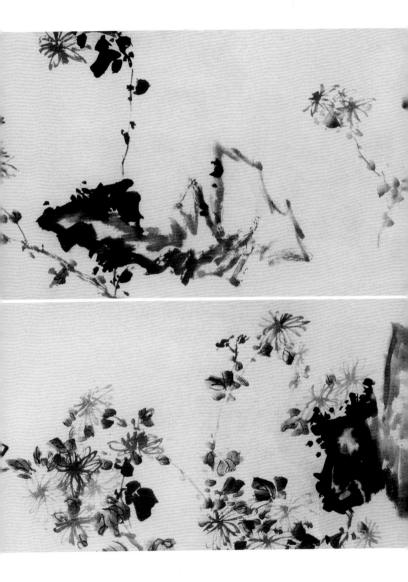

清 李鱓 菊花图

48

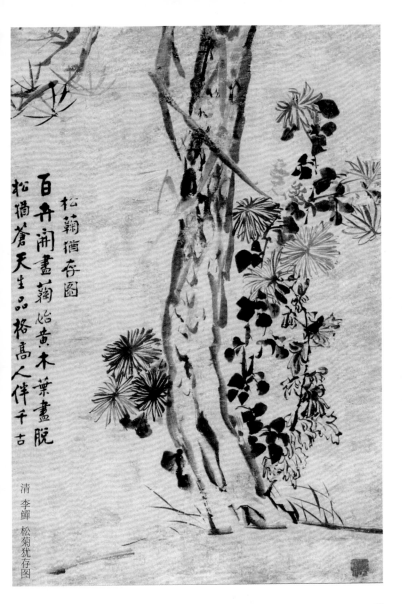

松菊猶存圖

百卉閑盡菊始黃
木葉盡脫松獨蒼
天生品格高人伴千古

清　李鱓　松菊犹存图

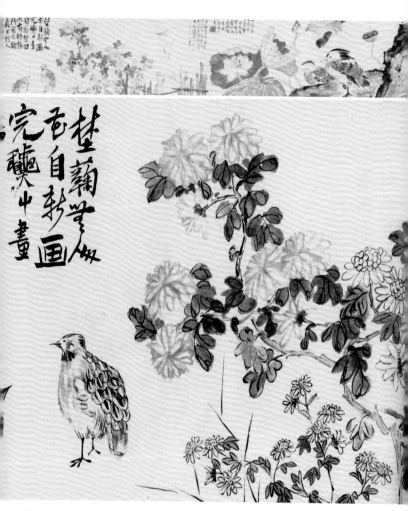

清 李鱓 冷艳幽香图

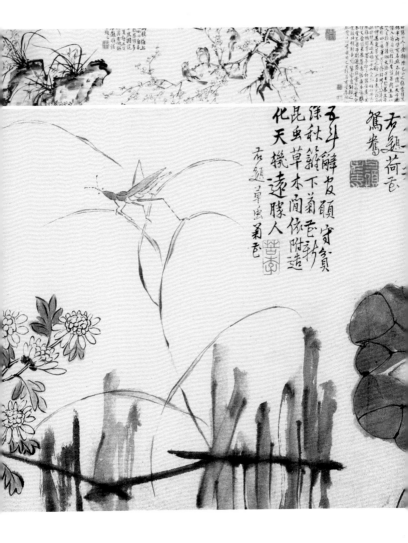

客題荷香
鴛鴦

子斗辭皮頭守方員
深秋籬下菊方新
昆虫草木間依附遠
化天機遠膝人
客題草虫菊方

51

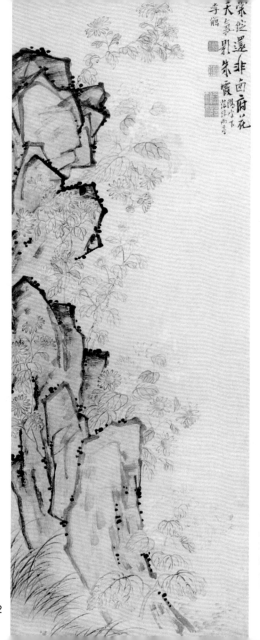

宋絶還非向府花
天氣影朱霞

子鶴

清 李鱓 花鸟图

52

道人刻意傷遲暮
不寫春叢畫晚�хим
一種孤芳傲霜意
草成原是澆開花
乾隆十華罷夏堂懺道人李鱓

清 李鱓 篱菊图

53

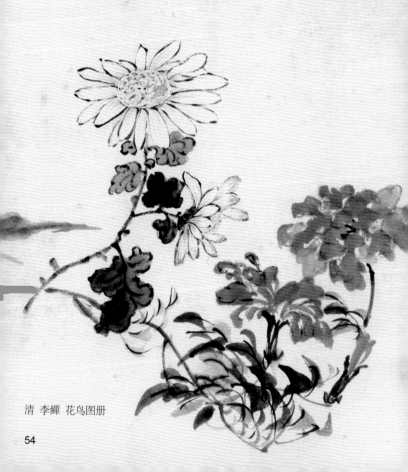

清 李鱓 花鸟图册

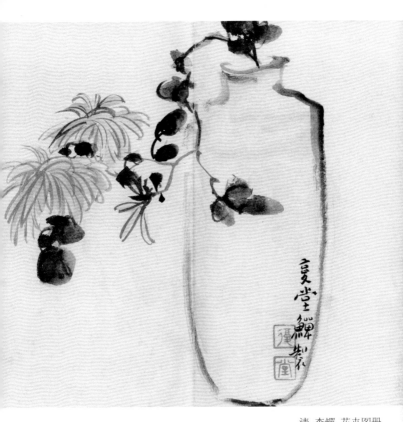

清 李鱓 花卉图册

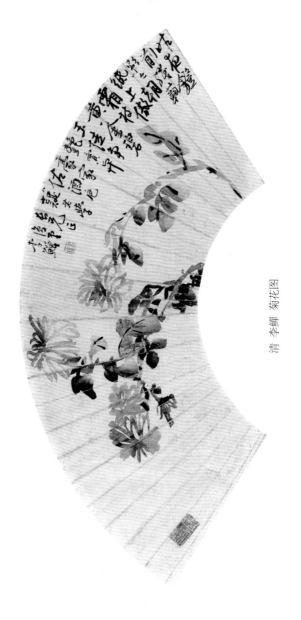

清 李鱓 菊花图

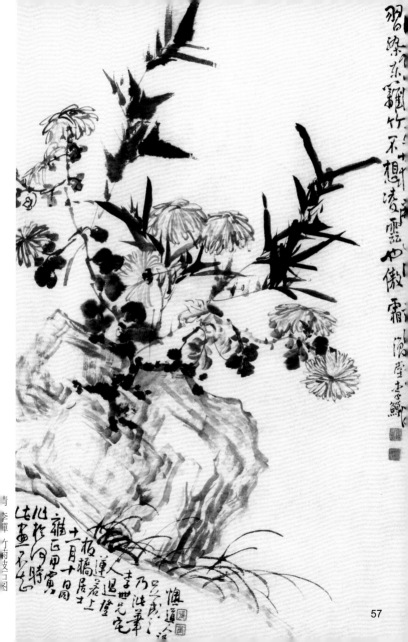

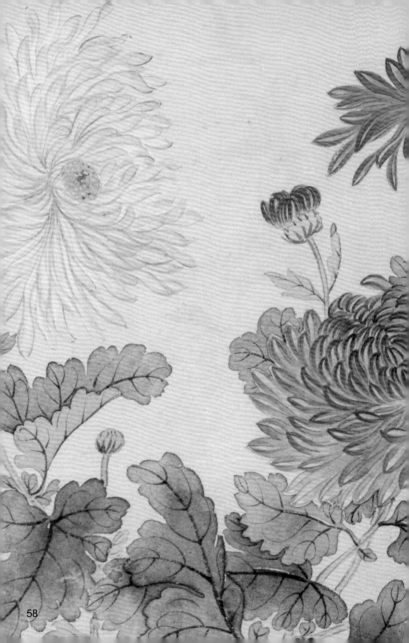

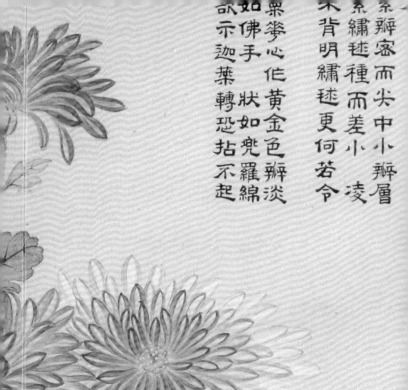

瓣密而尖中小瓣層
層繡毬種而差小凌
采背明繡毬更何若令
果夆心作黃金色瓣淡
如佛手狀如兜羅綿
試示迦葉轉恐拈不起

清 弘旿 洋菊图册

59

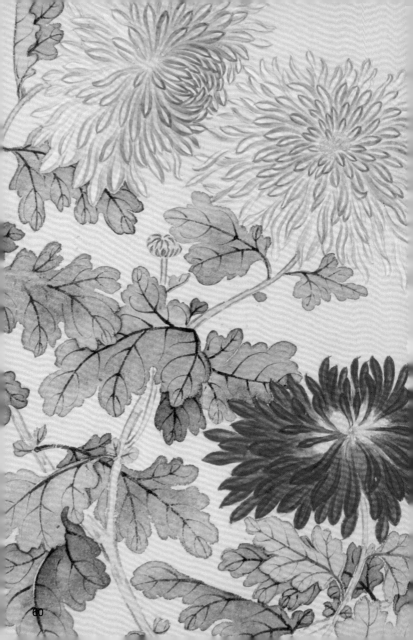

意欲擊笑典從石
物正色靁芳茸海
如鐵網羅珍中箏
黃山藏瓣
搖落
惜線絡不似春圍
如處嫣紅綴粉
可之輥自搖轉點
觸如絡線柔而多
垂箏心正黃瓣粉
宮物泣下銅仙人
鸞候承來珠顆勺
莖端俶若仙掌
歌彈如玉簪斡極
大可尺許淡黃

清　弘旿　洋菊图册

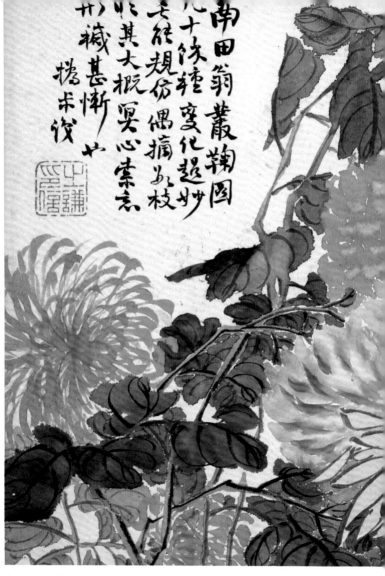

南田翁叢菊圖
凡十餘種變化超妙
意能規倣偶摘一枝
此其大概冥心索志
形藏甚慚也
撝叔俶

清 赵之谦 菊花图

62

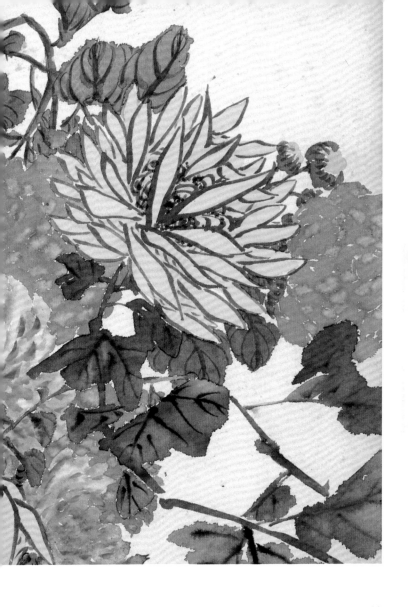

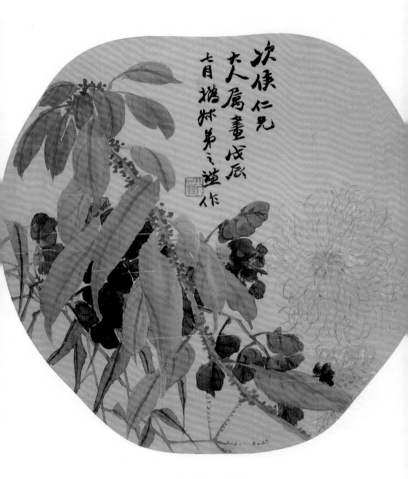

清 赵之谦 菊花图

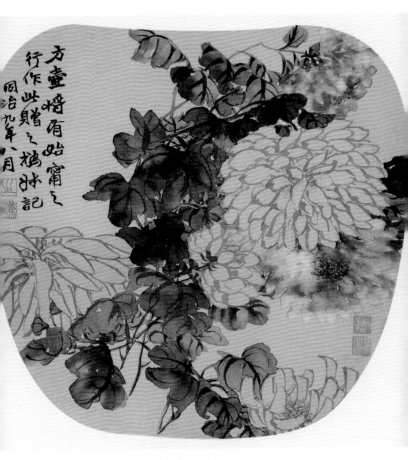

清 赵之谦 秋容图

65

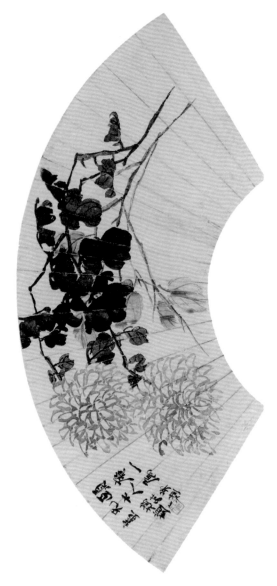

清 赵之谦 秋菊图

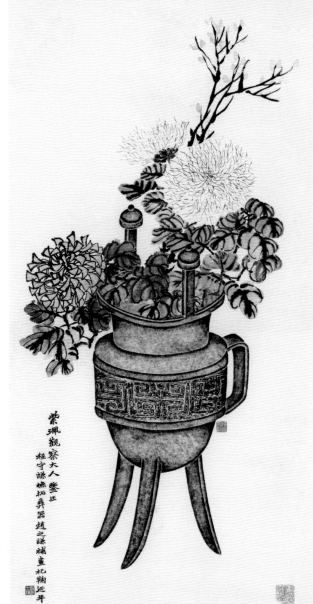

紫珮觀察大人鑒正
程守謙燃拓尊器趙之謙補畫杞菊延年

清 趙之謙 菊花博古圖

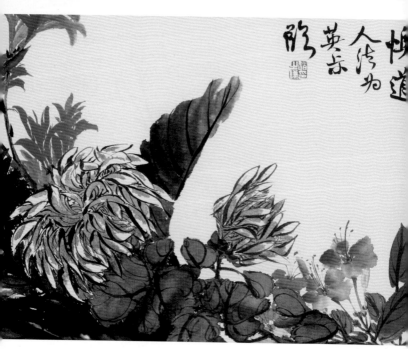

清 赵之谦 花卉图册

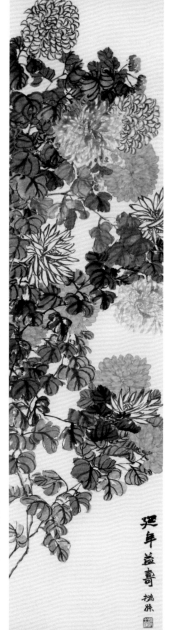

清　赵之谦　延年益寿图

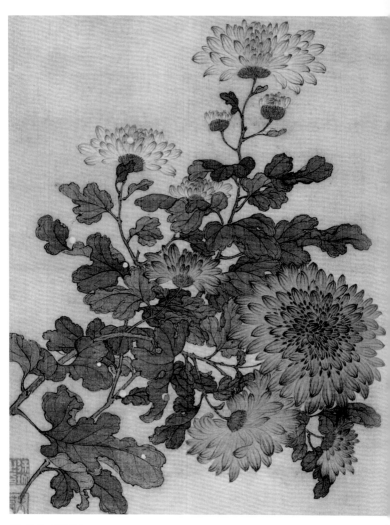

清 徐玟 菊花图

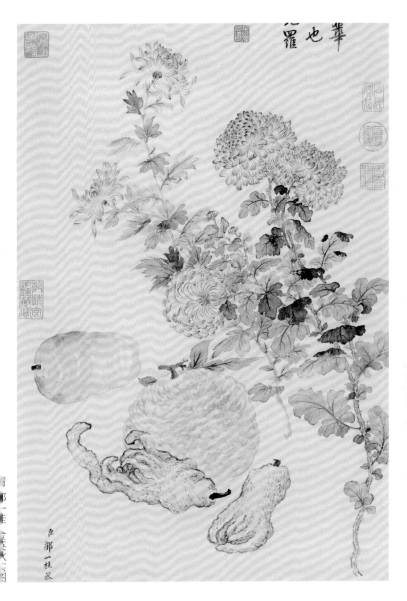

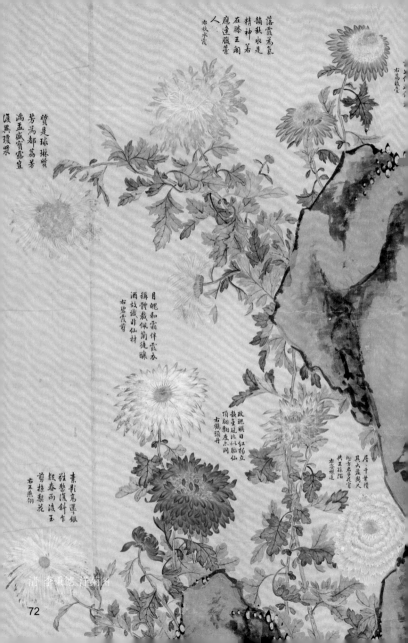

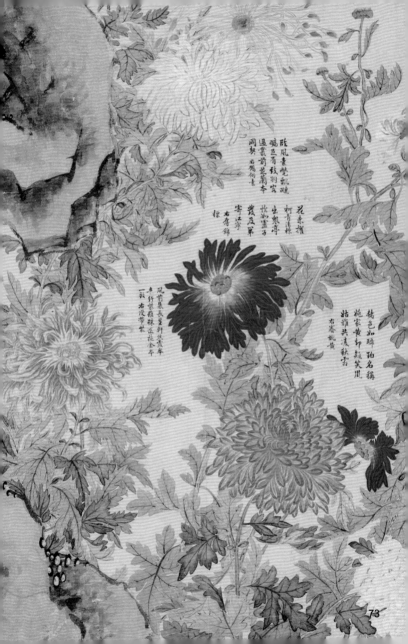

昨風書懊亂醒
曉日有致羽客
溫馨前墨滿本
開製 右鶴翎素

花乗擁
柳青樑
出藜亭
悵如盞子
紫及第
寄江導
右香錦

精色如珠
珀名稱
施家黄卻
顯笑凰
貼雉共凌秋雪
右添醜黄

風前蟲長並荊花賞平
卞紗幕薇珠匝拖金本
一致 右凌帶菊

73

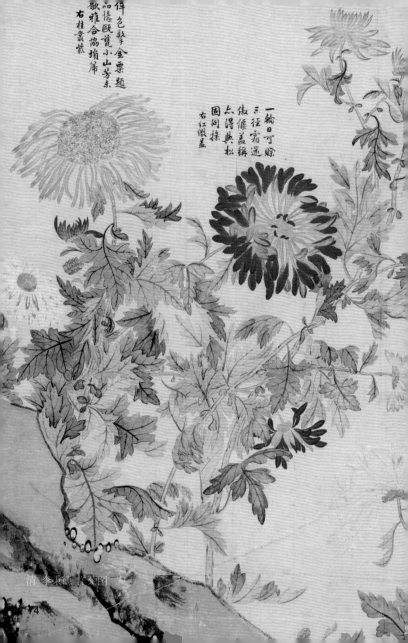

伴色數金票題
品悟既覽小山芳芳
歊雅合窗墳窝
右桂叢叢

一輪日可瞭
三徑霜邁
傲優蓋稱
太得興松
固同操
右紅繳蓋

清 李秉德 菊菊圖

74

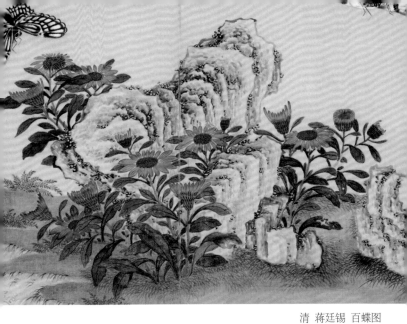

清 蒋廷锡 百蝶图

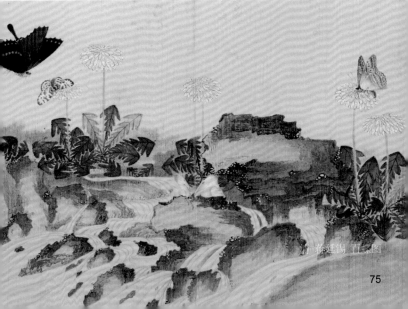

清 蒋廷锡 百蝶图

清 胡远 菊石图

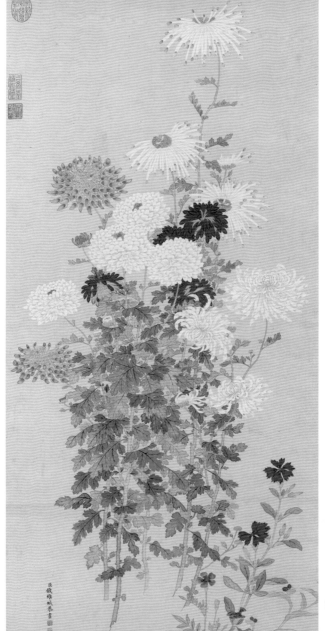

清　钱维城　洋菊图

77

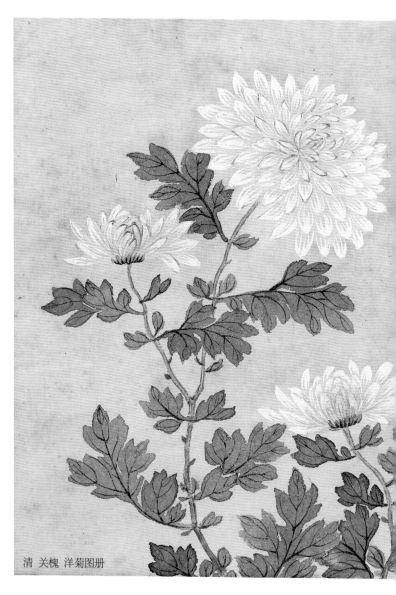

清 关槐 洋菊图册

翻翻種翅掠
叢芳純白
胡然攘吉
賣設以妻
故庶速目
情論秋色
評梁王

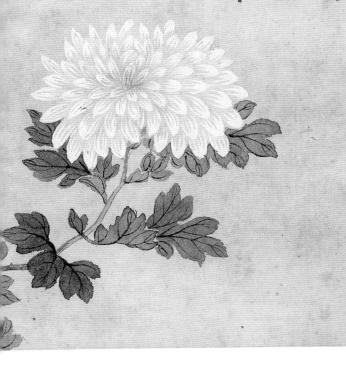

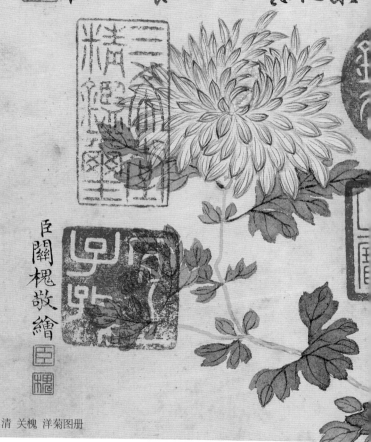

喜他来
相雏花
谱渗瓷
比搀错
茇英瓜
時有可餐
丙午秋
御题

臣關槐敬繪

清 关槐 洋菊图册

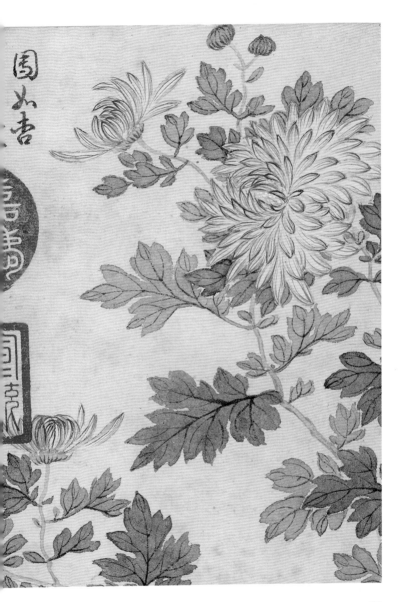

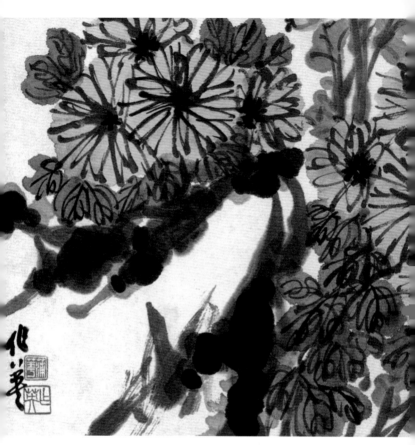

清 蒲华 菊花图

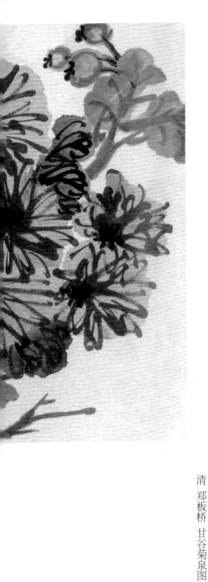

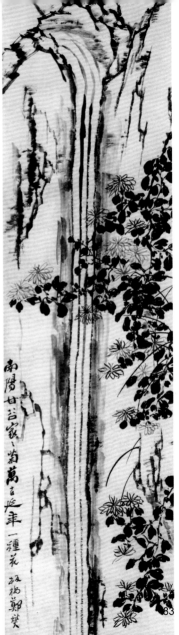

南陽甘谷家、菊萬古延年一種花 板橋鄭燮

清 郑板桥 甘谷菊泉图

33

南陽有菊水襄陵有菊在江上與鄰曲諸野老結菊社老邊彌落康風子或一遇之今年客此漫意作畫寄鄉語故鄉三五畫晝英晚在香我豪端尚在仙壇掃花也人畫并題記時傲居揚州隔歲

清 金農 菊花圖

84

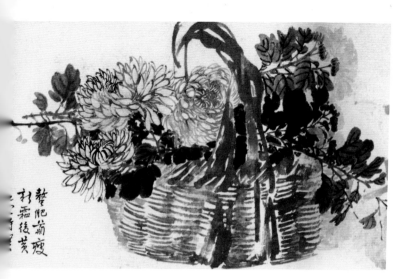

清 任伯年 菊蟹图

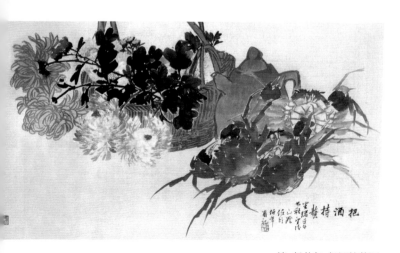

清 任伯年 把酒持螯图

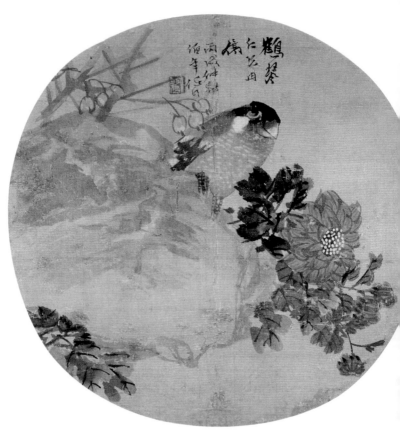

清 任伯年 蜡嘴菊花图

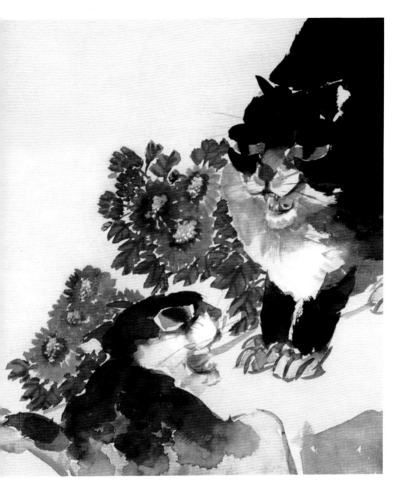

清 任伯年 花丛双猫图

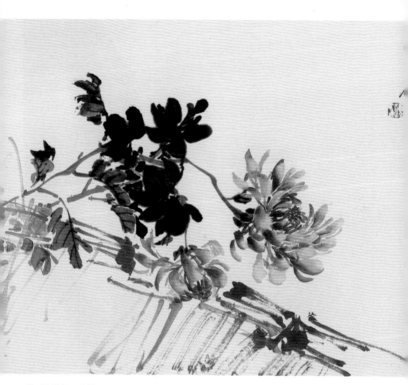

清 任伯年 秋篱图

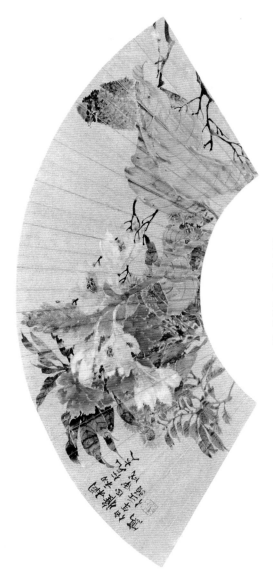

清 任伯年 仕女花鸟图

清 任伯年 花卉图

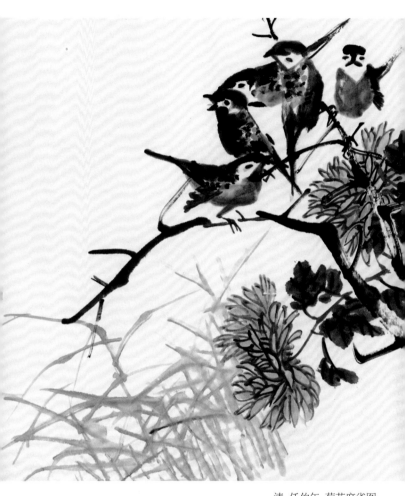

清 任伯年 菊花麻雀图

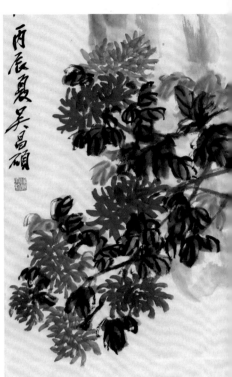

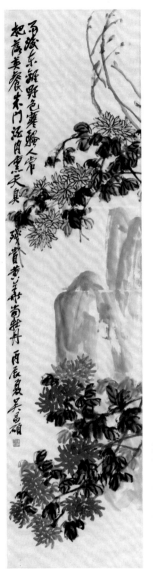

近现代　吴昌硕　雨后东篱图

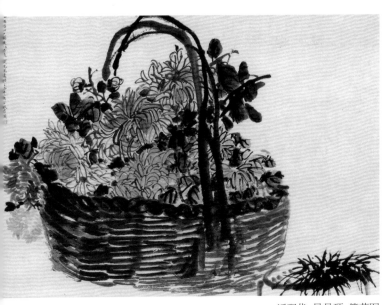

近现代 吴昌硕 篮菊图

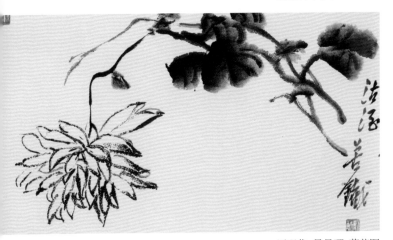

近现代 吴昌硕 菊花图

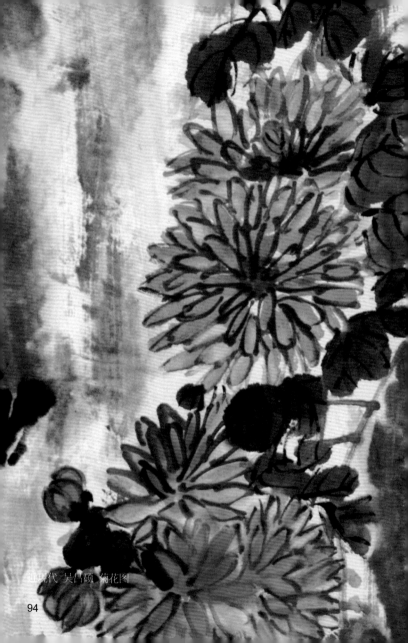

近现代 吴昌硕 菊花图

近现代 吴昌硕 老菊疏篱图

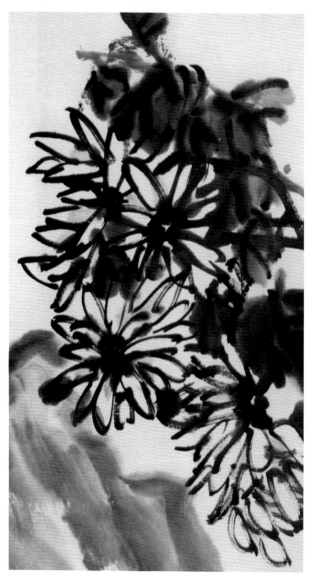

近现代 吴昌硕 墙根菊图

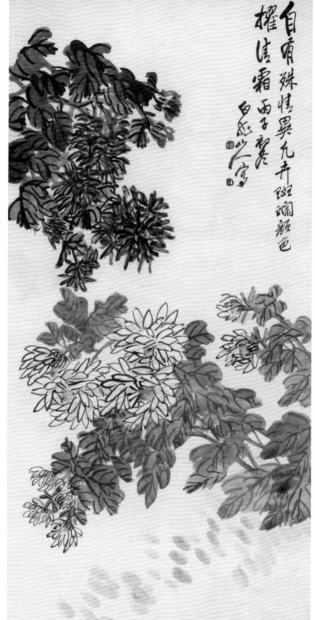

自�_殊情異九卉斑斕顏色
擢清霜丙子夏 白龍山人寫

近現代 王震 菊花図

97

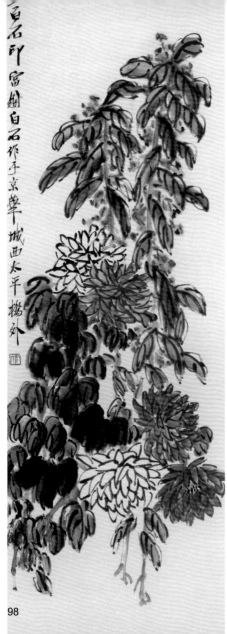

近现代 齐白石 凤仙花与秋菊

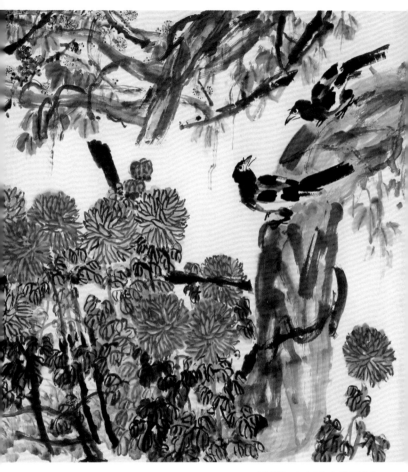

近现代 齐白石 友谊万古长

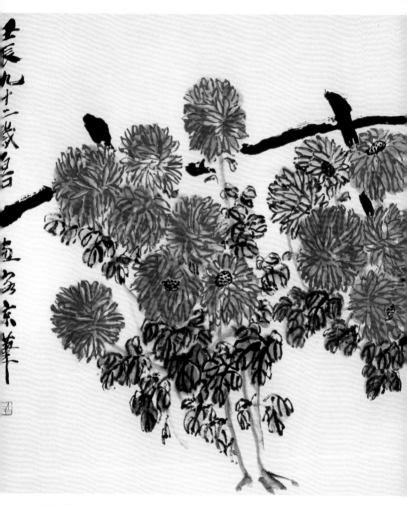

近现代 齐白石 百菊与和平鸽

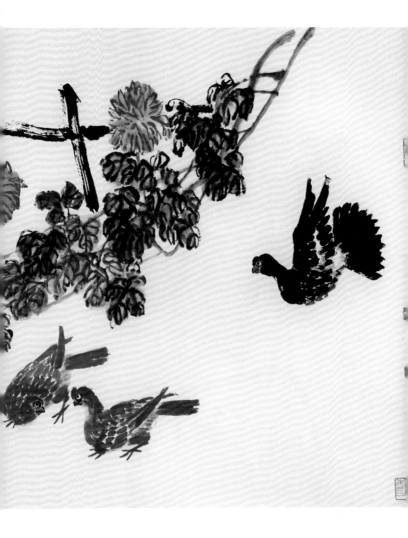

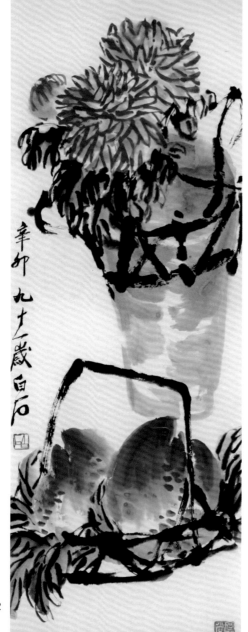

辛卯九十七歲白石

近现代 齐白石 双寿图

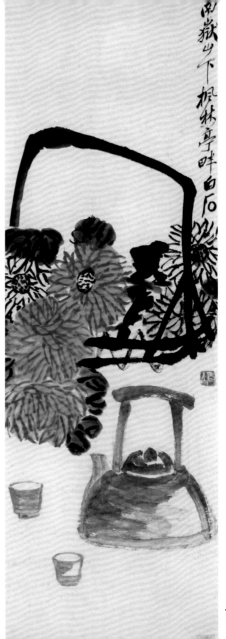

近现代 齐白石 醉秋图

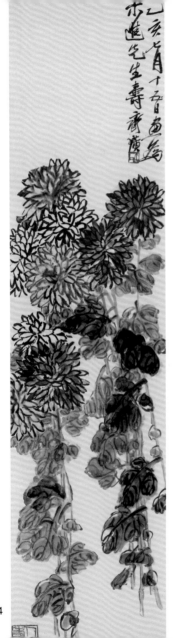

近现代 齐白石 菊花图

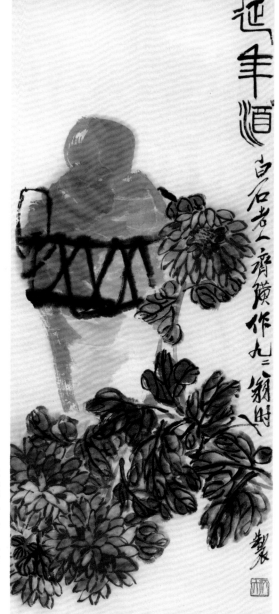

近现代 齐白石 延年酒图

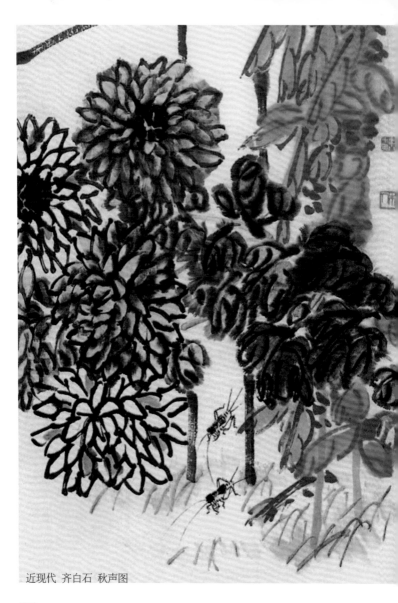

近现代 齐白石 秋声图

借山馆至者齐白石画京华

近现代 齐白石 九秋图

107

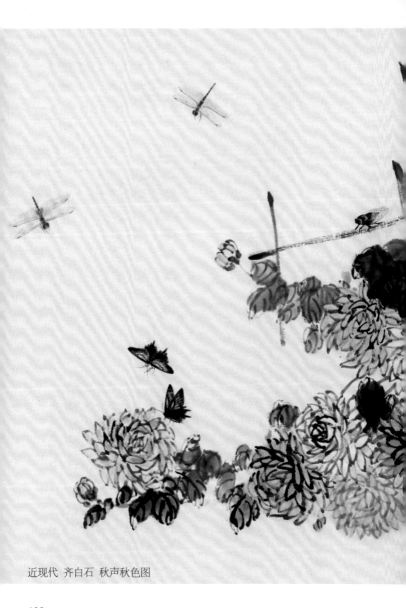

近现代 齐白石 秋声秋色图

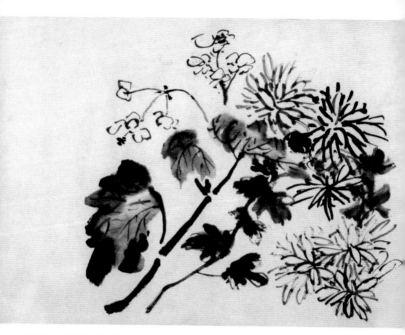

近现代 黄宾虹 菊花秋海棠

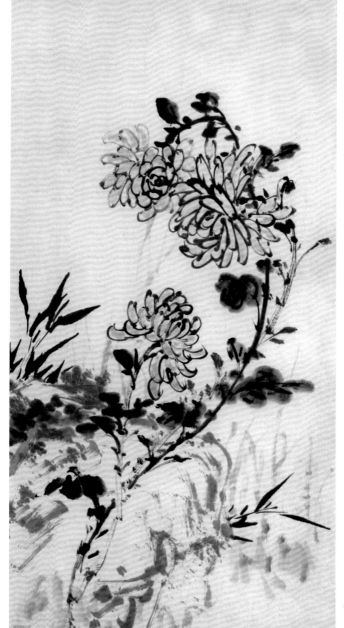

近现代 黄宾虹 菊花竹枝图

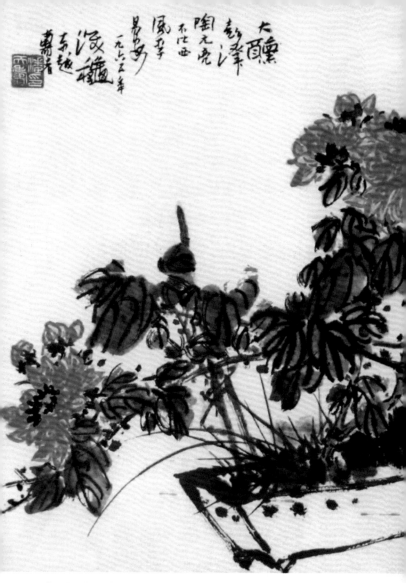

近现代 潘天寿 红菊熏风图

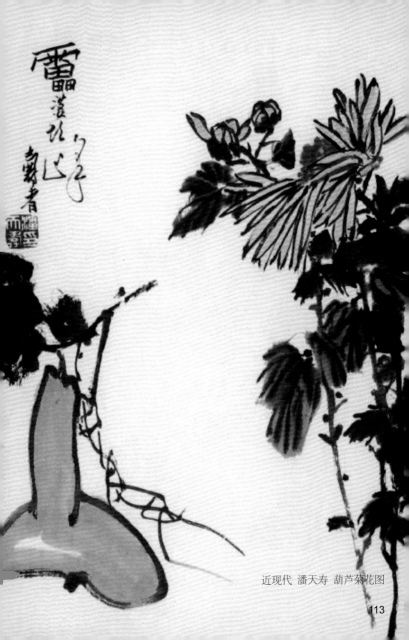

近现代 潘天寿 葫芦菊花图

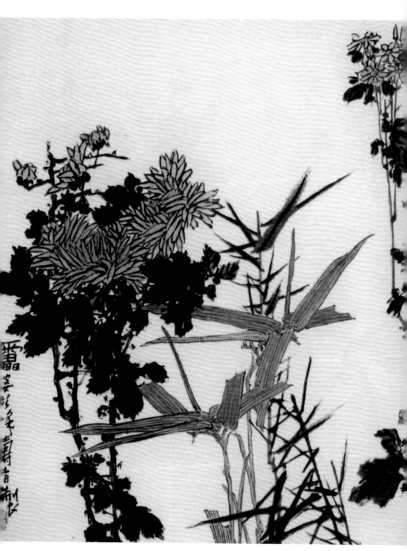

近现代 潘天寿 菊竹图

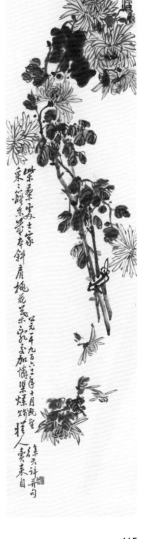

近现代　陈师曾　菊石图

近现代　徐天许　紫桑处士家

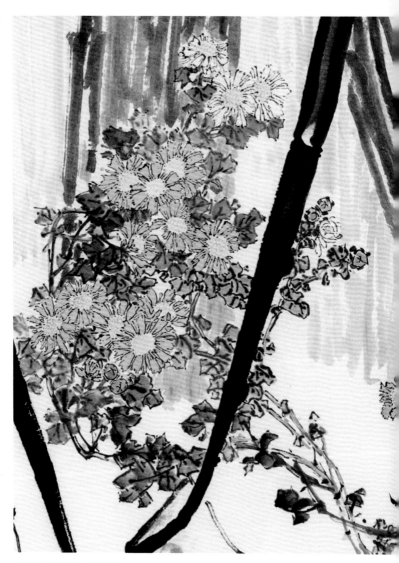

近现代 郭味蕖 银锄图

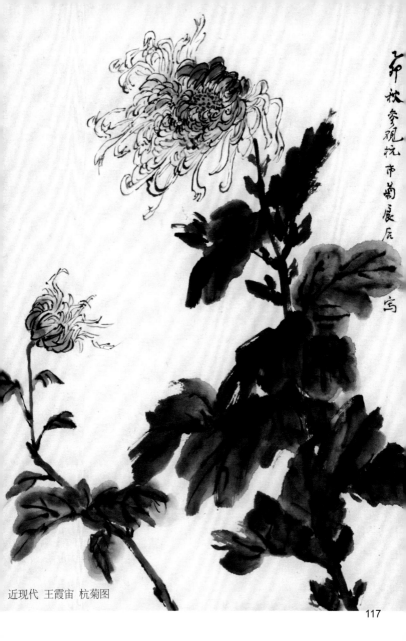

近现代 王霞宙 杭菊图

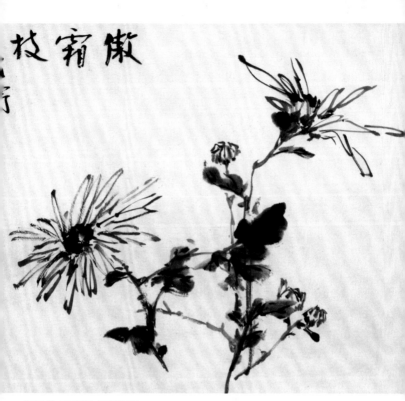

近现代 王雪涛 傲霜枝图

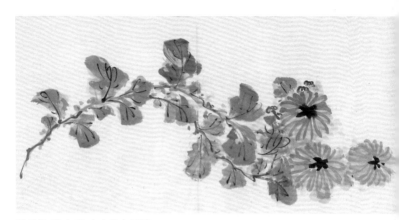

近现代 张大千 山水花卉图册

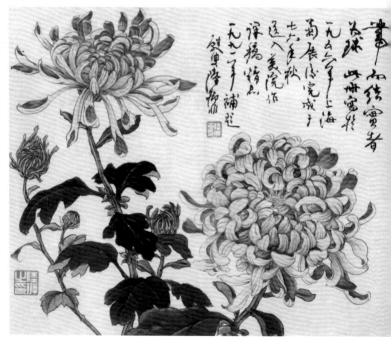

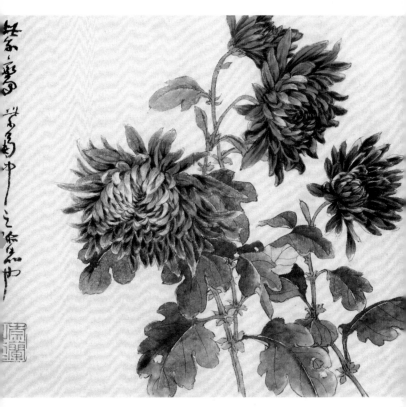

近现代 陆抑非 菊花图

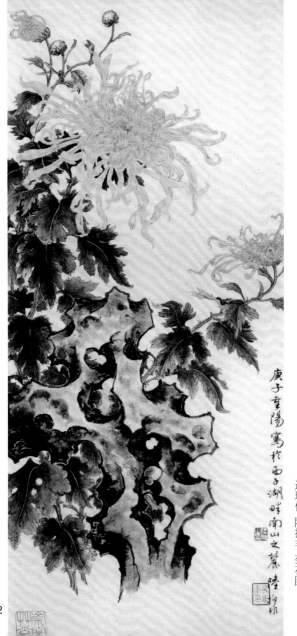

庚子重陽寫於西子湖畔南山之麓 陸抑非

近现代 陆抑非 菊花图

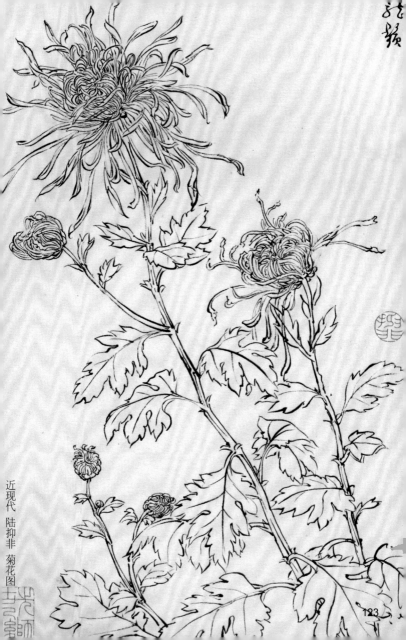

近现代 陆抑非 菊花图

123

图书在版编目（CIP）数据

中国历代绘画图典. 菊花 / 郭泰，张斌编. — 武汉：湖北美术出版社，2024.3
ISBN 978-7-5712-1947-5

Ⅰ. ①中… Ⅱ. ①郭… ②张… Ⅲ. ①菊花－花卉画－作品集－中国 Ⅳ. ①J222

中国国家版本馆CIP数据核字(2023)第137081号

责任编辑：范哲宁　责任校对：杨晓丹
技术编辑：吴海峰　装帧设计：范哲宁

Zhongguo Lidai Huihua Tudian　Juhua
中国历代绘画图典　菊花　　　　　　　　　郭泰 张斌 编

出版发行：长江出版传媒 湖北美术出版社
地　　址：武汉市洪山区雄楚大街268号B座18楼
电　　话：（027）87679525（发行）
　　　　　　　　87675937（编辑）
传　　真：（027）87679529
邮政编码：430070
印　　制：武汉精一佳印刷有限公司
经　　销：新华书店
开　　本：710mm×1020mm　1/32
印　　张：4
版　　次：2024年3月第1版
印　　次：2024年3月第1次印刷
定　　价：25.00元